Découverte du Getty Center
et de ses jardins

GETTY PUBLICATIONS | LOS ANGELES

AVANT-PROPOS

Pour les premiers administrateurs du Getty Trust et notre président fondateur, Harold M. Williams, le Getty Center ne devait pas se limiter à un ensemble de salles d'exposition et de bibliothèques remplies d'extraordinaires manifestations de l'intelligence et du plaisir esthétique. Ils ne voulaient pas non plus qu'il se compose seulement de laboratoires scientifiques et de conservation où d'éminents spécialistes exploreraient les mystères des propriétés physiques des œuvres d'art, ou encore de bureaux où des chercheurs et des administrateurs feraient progresser les travaux d'une institution de renom international œuvrant pour une meilleure compréhension du patrimoine artistique mondial et pour sa préservation.

Ils souhaitaient que le Getty Center devienne, pour reprendre ce qu'écrivit Harold en 1988, neuf ans avant son inauguration, « un élément important de la vie intellectuelle, culturelle et éducative de Los Angeles ». Et c'est bien ce qu'il est aujourd'hui.

En 2015, moins de deux décennies après son ouverture au public, le Getty Center a attiré plus de 1,6 million de visiteurs. Avec les 400 000 personnes accueillies à la Villa Getty, le Getty Center représente l'établissement consacré aux arts visuels le plus visité du pays à l'ouest de Washington, DC, et l'un des sites touristiques les plus fréquentés de Los Angeles, tous types confondus.

Comment le Getty est-il parvenu à un tel succès en si peu de temps ? C'est en grande partie grâce au site qu'il occupe et à son architecture. Stephen D. Rountree, ancien vice-président exécutif du Getty et directeur de son programme de construction, a observé que le site du campus bénéficie d'un cadre naturel, qui n'est toutefois ni à l'écart ni bucolique, mais au contraire rivé à la ville, accessible et mis en valeur par sa situation en hauteur, « laquelle définit ses caractéristiques, permet la création de jardins et offre un panorama sur la ville et l'océan au-delà. »

Tel est le Getty qui a suscité l'appréciation et l'enthousiasme de ses millions de visiteurs : un chef d'œuvre de l'architecture moderne, renfermant de magnifiques créations, implanté dans un environnement sylvestre au sein d'une ville internationale dynamique, et consacré à certaines des plus grandes réalisations de l'imagination humaine. C'est un endroit où flâner et s'émerveiller en compagnie d'une foule diverse de visiteurs venus de tous les coins du monde.

Nous espérons que vous chérirez le souvenir de votre visite au Getty Center et que vous y reviendrez souvent. Car sachez que ce centre vous appartient ; il a été créé afin de nourrir votre curiosité sur les créations tant humaines que naturelles les plus importantes et les plus belles.

James Cuno
Président-directeur général
The J. Paul Getty Trust

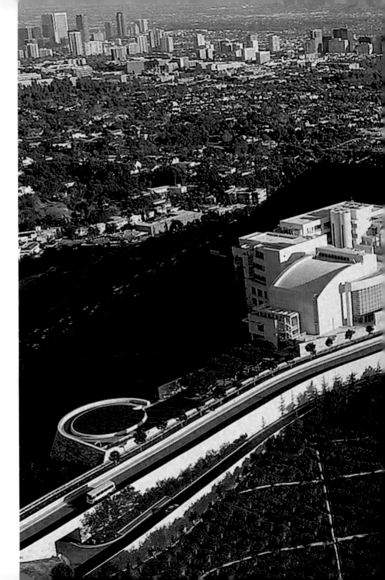

Le Getty Center invite à la découverte sous toutes ses formes, par l'observation, l'expérience directe, l'analyse et la réflexion. Grâce à son site haut perché exceptionnel, le centre permet de contempler la ville de Los Angeles, les monts de Santa Monica et de San Gabriel, et l'océan Pacifique, mais c'est aussi un lieu où l'on peut admirer de grandes œuvres d'art et les réalisations des cultures diverses du monde. Alliant imagination et pragmatisme, il apporte de nouvelles et vastes perspectives sur l'art et son héritage.

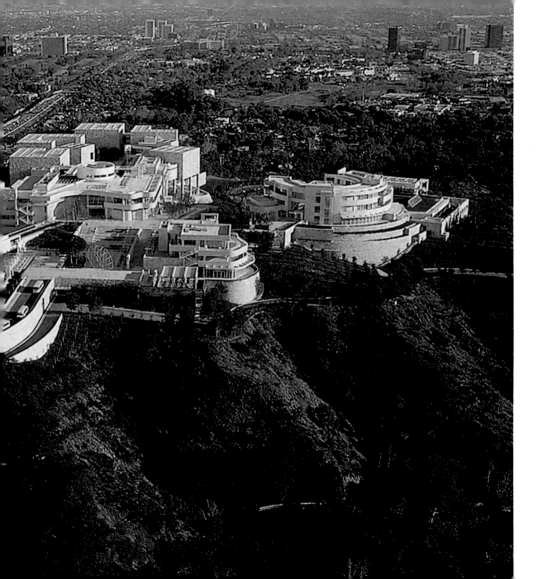

La conception du Getty Center est née du désir du J. Paul Getty Trust de rendre ses programmes et ses collections croissantes accessibles à un nombre de visiteurs supérieur à ce que pouvait accueillir la Villa Getty à Malibu, ainsi que de réunir sous un même toit le musée et les autres programmes Getty répartis en divers lieux de la ville. En 1983, le Getty Trust acquit plus de 280 hectares de terrain dans les contreforts sud des monts de Santa Monica qui surplombent le col de Sepulveda, à l'intersection de deux autoroutes inter-États et de plusieurs axes routiers locaux. En 1984, Richard Meier ayant été choisi comme architecte du projet du Getty Center, des plans furent établis en vue de la création d'un campus qui comprendrait six bâtiments, plus un auditorium et un restaurant, et offrirait à Los Angeles à la fois une ressource culturelle unique et un chef-d'œuvre architectural essentiel. Les principaux édifices du centre, disposés le long de deux arêtes qui s'entrecroisent, occupent moins d'un quart des neuf hectares de superficie du campus. Le reste du terrain a été aménagé de manière à créer des cours, des jardins et des terrasses ou a été maintenu à l'état naturel.

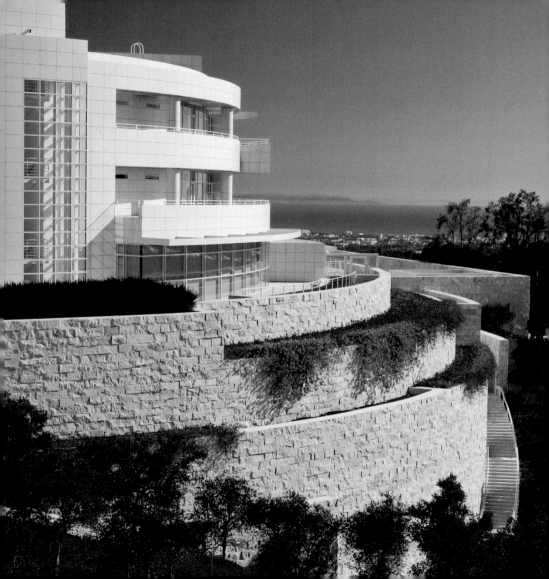

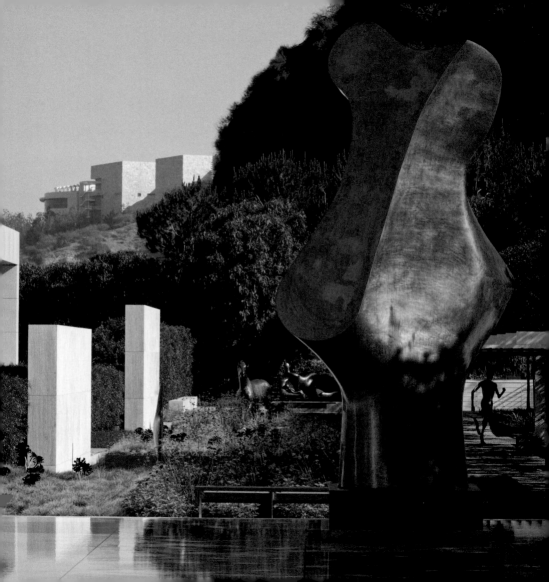

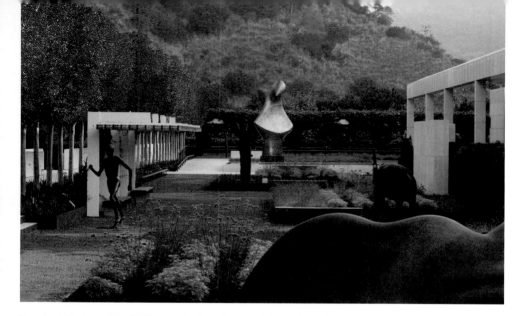

En arrivant à la Lower Tram Station, avant même d'apercevoir le musée perché sur la colline, les visiteurs découvrent immédiatement d'importantes œuvres d'art. À la gare de départ se trouve le Jardin de sculptures Fran et Ray Stark, qui forme partie d'une collection de vingt-huit sculptures de plein air modernes et contemporaines offertes au J. Paul Getty Museum par le producteur Ray Stark et son épouse, Fran. Il présente la *Forme en bronze* (*Bronze Form*) monumentale d'Henry Moore, le *Cheval* (*Horse*) et *Le Coureur (Running Man)* d'Elisabeth Frink, la *Tente d'Hohophernes* (*Tent of Holofernes*) d'Isamu Noguchi, ainsi que d'autres œuvres d'artistes célèbres du XXe siècle.

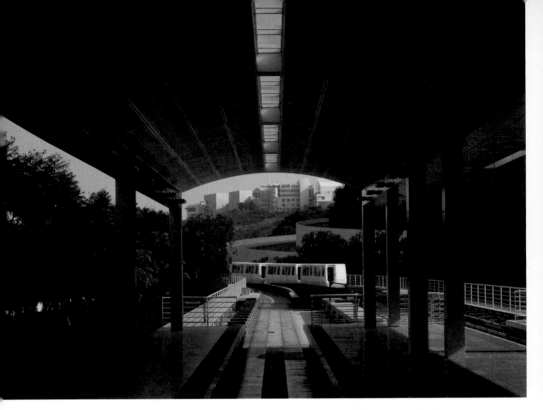

La visite du Getty Center offre l'exaltation du trajet en tramway électrique qui relie en serpentant la Lower Tram Station et le campus, en haut de la colline. Ce court trajet, durant lequel les passagers pourront découvrir tour à tour des vues magnifiques sur le campus et sur la ville située en dessous, est un plaisir en soi. Il révèle également la beauté naturelle du site boisé qui a été soigneusement préservée. Une fois sur l'Esplanade d'arrivée, en se dirigeant vers le musée, les visiteurs remarqueront sur le grand escalier la figure étendue intitulée *L'Air* d'Aristide Maillol. D'autres surprises sculpturales les attendent sur le campus, dont l'ensemble d'œuvres figuratives en bronze exposées sur la Terrasse de sculptures Fran et Ray Stark, laquelle se trouve à l'extérieur de l'entrée du Centre photographique du musée.

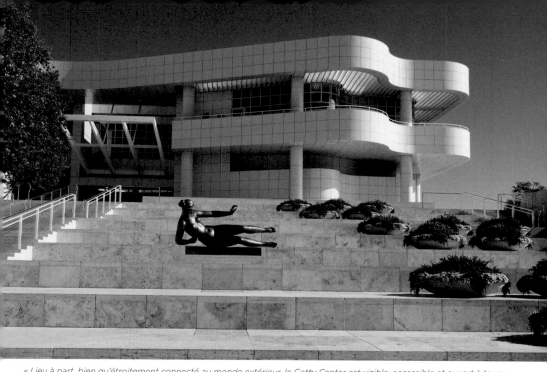

« Lieu à part, bien qu'étroitement connecté au monde extérieur, le Getty Center est visible, accessible et ouvert à tous. »
—Richard Meier, architecte du Getty Center

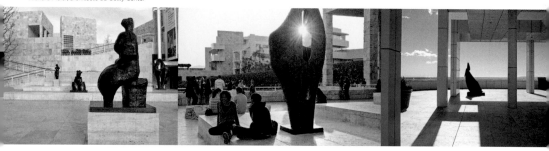

had, for me, its own history, and each had become part of my life.

The relationship was indestructible. Wartime sequestration and sale of my collection severed only the outward ties. Some ten years later, on the day I returned to my beloved Paris, I was sitting in a café on one of the main boulevards. As I looked around, I suddenly saw the name of Henri Rousseau in large type. It was printed on a poster advertising an exhibition of modern art in a neighbouring department store, the Maison de Blanc. I went there immediately, and was recognised by an amiable gentleman wearing the rosette of the Legion of Honour. He asked which of the pictures I had been most fond of. Deeply stirred by old memories, I walked from one to another, and finally stopped before the red lady in a spring wood. 'That's for sale,' said the gentleman, softly. 'I'll never be able to buy it again,' I replied. 'The asking price is 300,000 francs,' the gentleman added; 'times have changed.'

Times indeed had changed. Dealers and collectors alike, excited by the publication of high-priced monographs, were falling over one another to buy Rousseaus. Genuine examples soon vanished from

Opposite: Woman in Red in the Forest, c. 1907

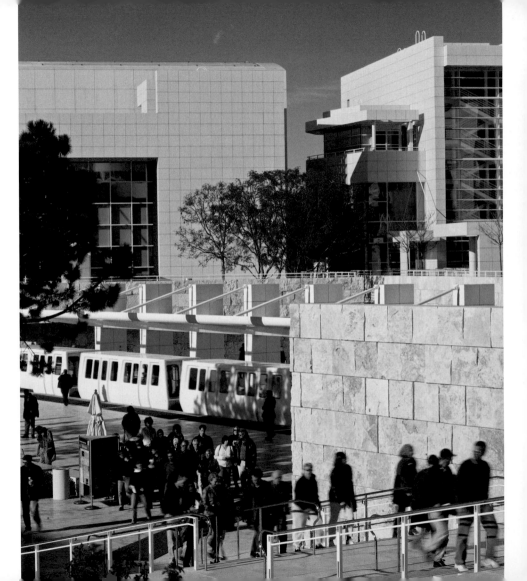

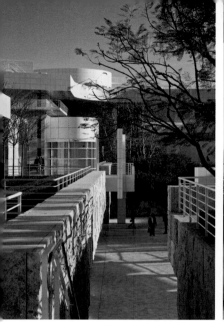

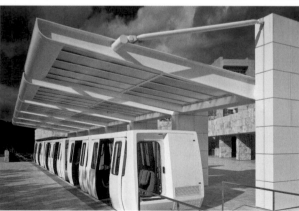

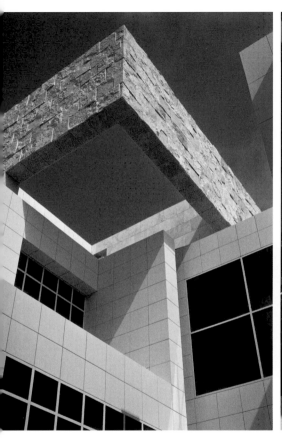
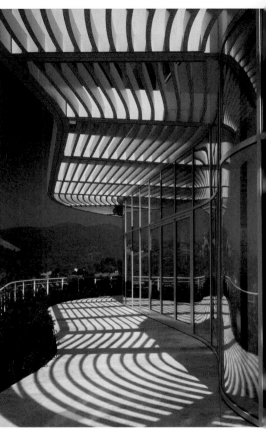

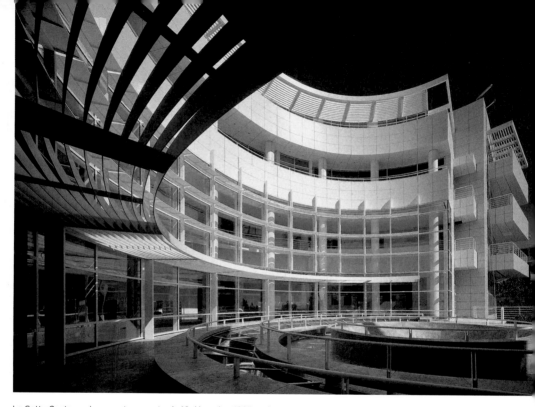

Le Getty Center, qui a ouvert ses portes le 16 décembre 1997 après quatorze ans de travaux, et le J. Paul Getty Trust, créé en 1982, ont évolué ensemble. Si les programmes mis en place par le Trust ont orienté la conception et la construction du centre, il est tout aussi vrai que, par sa sensibilité aux caractéristiques du site, ses formes modernes et son unité d'expression, l'architecture a eu une influence sur les programmes et les activités qu'elle devait abriter. Se trouvent à cet endroit le J. Paul Getty Museum, le Getty Research Institute, le Getty Conservation Institute, la Getty Foundation, et les bureaux administratifs du Trust. Un auditorium de 450 places, deux cafés avec terrasse et un restaurant gastronomique, qui offrent tous des vues captivantes, font du centre un lieu idéal pour l'organisation de concerts, de séminaires, de programmes destinés aux familles et de manifestations spéciales.

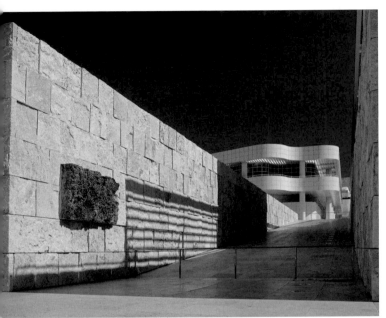

Le sens de l'ordre infaillible que possède Richard Meier et son usage de la lumière dans la création d'un environnement propice tant à la nature qu'à l'art sont révélés par la vaste étendue de l'Esplanade d'arrivée du Getty Center. L'attachement de l'architecte à la qualité et à la permanence se manifeste également dans son souci du détail et dans les matériaux employés. Meier a choisi le travertin, une roche calcaire, pour le revêtement du musée et des soubassements des autres bâtiments, ainsi que pour le dallage et les bancs. Cette pierre caractéristique du Getty Center — qui en renferme quelque 16 000 tonnes — provient d'une carrière située à Bagni di Tivoli, près de Rome. Les blocs utilisés sur les façades ont été taillés au moyen d'une technique spéciale afin d'obtenir une surface rugueuse qui se marie à la fois avec l'architecture et les aménagements paysagers. Sur l'ensemble du site, l'on observe dans de nombreuses dalles en pierre des feuilles, des plumes et des branches fossilisées qui augmentent l'intérêt du matériau.

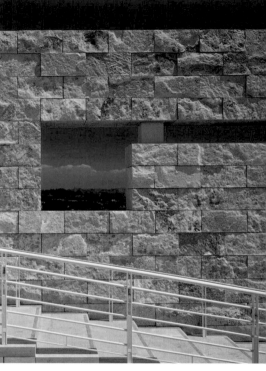

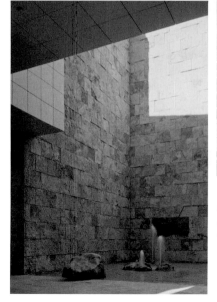

« L'architecture est le sujet de mes projets architecturaux. »
—Richard Meier

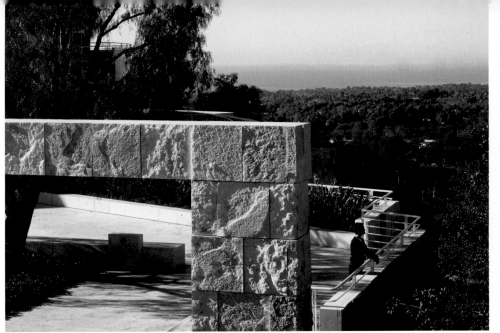

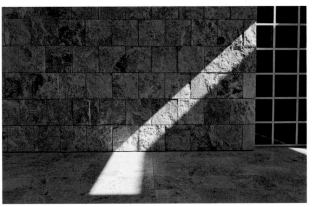

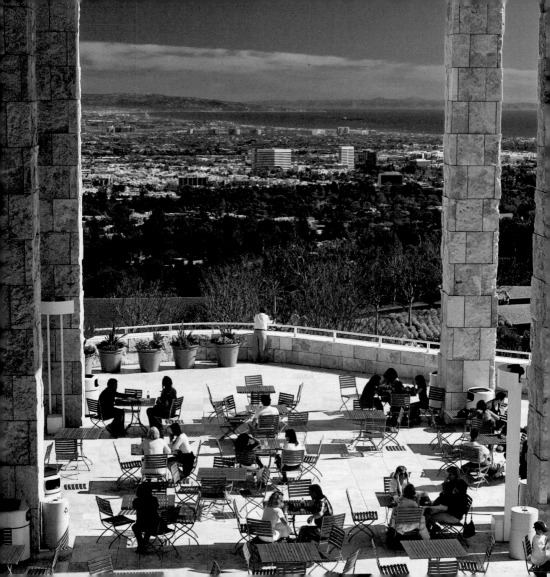

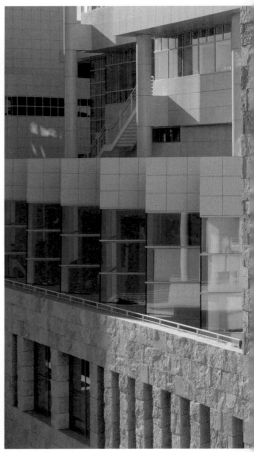

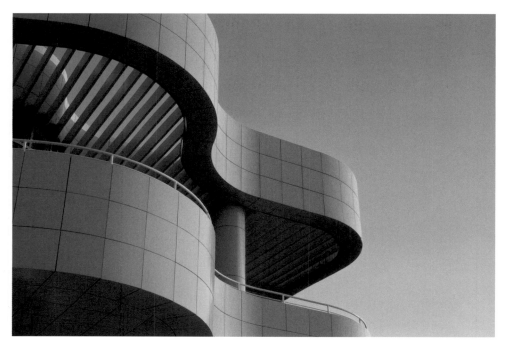

L'influence de Le Corbusier, un architecte moderniste suisse, sur l'œuvre de Richard Meier se manifeste dans les formes curvilignes et souples du Getty Center, qui reflètent les ondulations naturelles du terrain. Les panneaux en métal blanc cassé et les vastes verrières confèrent aux bâtiments une fluidité et une légèreté qui démentent leur masse. L'adoption par Meier de matériaux et de technologies modernes et la facilité avec laquelle les espaces intérieurs et extérieurs ont été intégrés rappellent les œuvres de Frank Lloyd Wright, Richard Neutra, Rudolf Schindler et Irving Gill — architectes qui travaillaient tous en Californie du Sud. L'architecture du centre paraît presque perméable et la transition entre les plafonds et le ciel quasiment transparente.

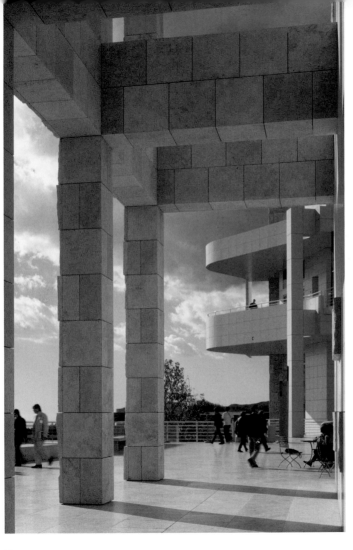

La cohésion de l'esprit du lieu émanant du Getty Center et la qualité de l'espace, tant à l'intérieur qu'à l'extérieur, imprègnent le complexe tout entier. Les jardins luxuriants donnent vie aux espaces extérieurs, créant des oasis de beauté naturelle entre les imposants bâtiments du centre. Les plantations jettent des ombres, exhalent un parfum, reflètent la lumière sur les façades et apportent des touches de couleurs vives à la palette de blancs et de beiges de l'architecture. Parmi les plaisirs offerts par ces interludes spatiaux figurent des vues panoramiques inattendues sur la ville et l'océan et, de temps à autres, l'apparition fugitive surprenante d'un édifice en encadrant un autre. La manière dont les bâtiments du centre sont reliés les uns aux autres sur leur promontoire rappellent les villes italiennes historiques perchées sur des collines, avec leurs loggias, leurs places et leurs jardins. Le grand escalier, les colonnes en pierre, les terrasses panoramiques et la pergola évoquent eux aussi l'architecture traditionnelle. S'il demeure pleinement ancré dans son époque et dans son cadre, le Getty Center suscite malgré tout une impression d'intemporalité.

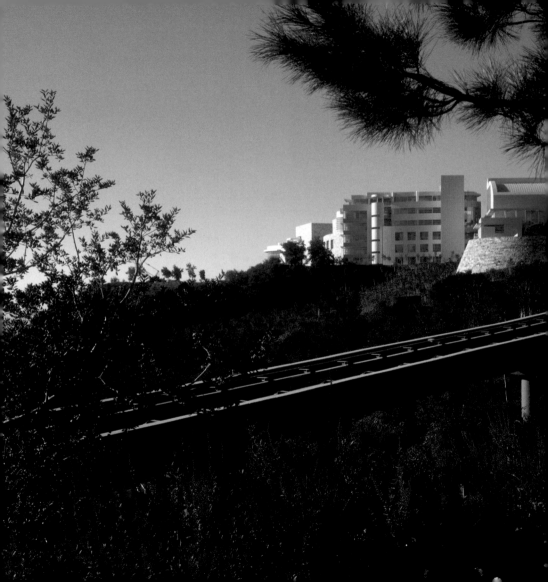

Le site haut perché du Getty, entouré de chaparral et de chênes, permet d'avoir vue sur de nombreux panoramas. Huit mille arbres, soit l'équivalent d'une modeste forêt, ont été plantés sur les flancs de la colline. Le climat ensoleillé et aride de la Californie du Sud se reflète dans les jardins et les constructions. Le paysage abrite des plantes ornementales, telles que l'oiseau de paradis — l'emblème floral officiel de Los Angeles — ainsi que des arbres fruitiers associés à la littérature classique et moderne.

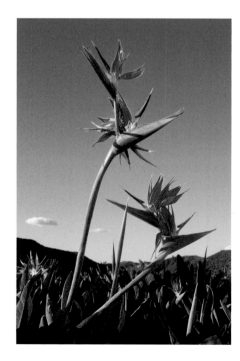

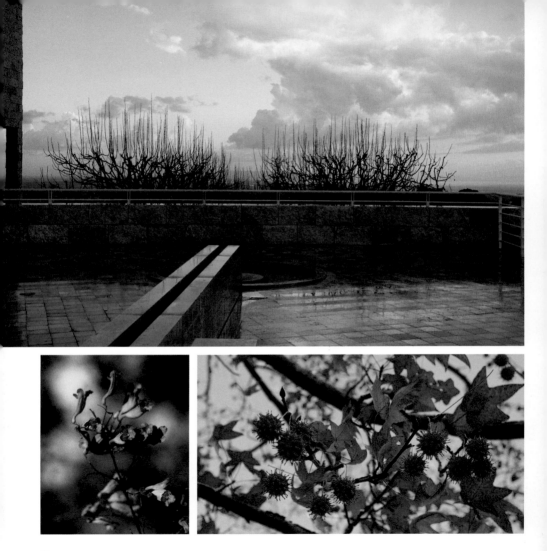

Le passage des saisons se manifeste à travers les couleurs changeantes du parc et des jardins du Getty Center. Les jacarandas, qui se couvrent au printemps de fleurs violettes, suivis par le lagerstroemia rose et par la vigne vierge de Veich, qui vire au pourpre à l'automne puis perd ses feuilles en même temps que les platanes, soulignent les rythmes de la nature.

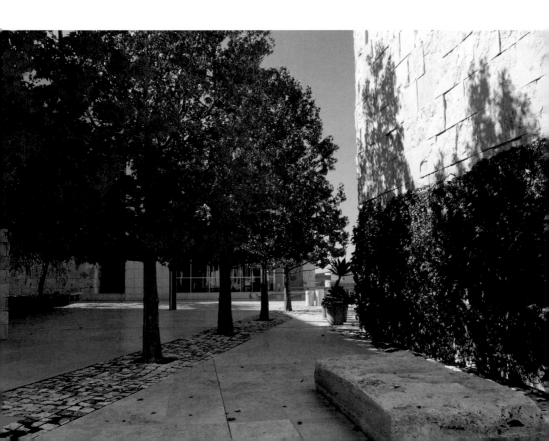

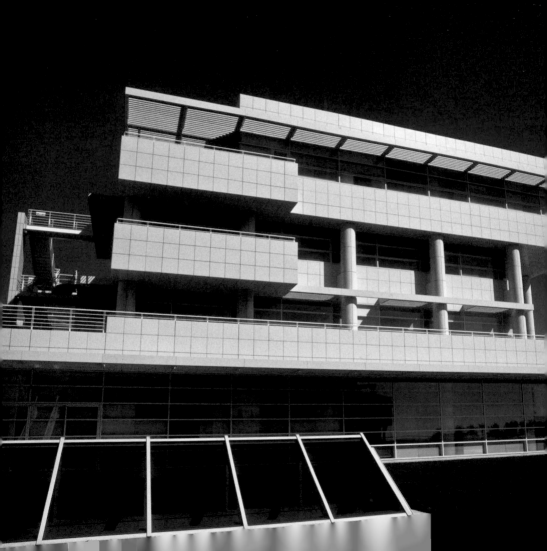

La préservation du patrimoine culturel mondial — de l'architecture, des sites, des objets et des collections — constitue l'essentiel du travail du Getty Conservation Institute. À travers la recherche scientifique menée dans les laboratoires du centre (East Building), les travaux sur le terrain réalisés dans divers sites de par le monde, ainsi que ses ateliers et stages de formation s'adressant aux professionnels du patrimoine, l'Institut de conservation Getty perfectionne les pratiques de conservation, afin que les générations futures puissent continuer d'apprécier à l'avenir les réalisations culturelles du passé.

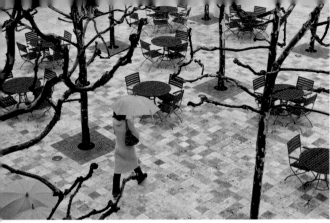

« Nous avons été très attentifs aux formes bâties et avons beaucoup réfléchi avant de décider de laisser un mur nu ou bien de le mettre en valeur. »

—Laurie D. Olin, architecte paysagiste du Getty Center

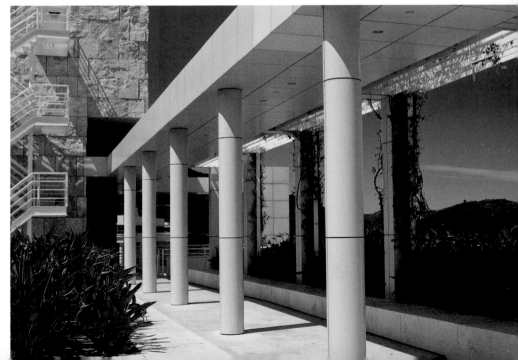

L'architecture du Getty Center présente un dialogue permanent entre les formes naturelles et bâties. Les vastes aménagements paysagers du site relient le chaparral indigène des versants de la colline aux parterres géométriques qui entourent le centre et composent les jardins soigneusement structurés du campus. Le paysage créé se marie parfaitement avec l'architecture de Richard Meier ; il égaye de ses couleurs les surfaces en travertin, apporte de la chaleur à la géométrie, et encadre les entrées et passages qui définissent les vues des jardins au-delà.

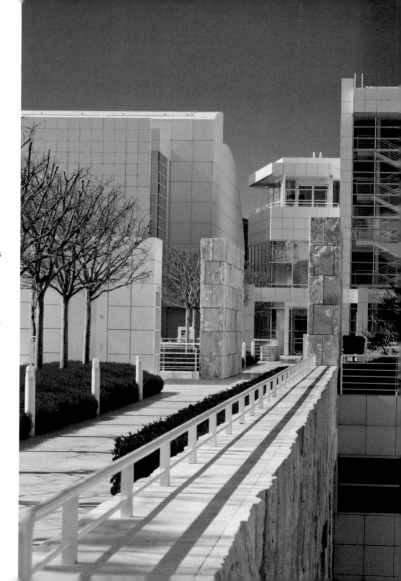

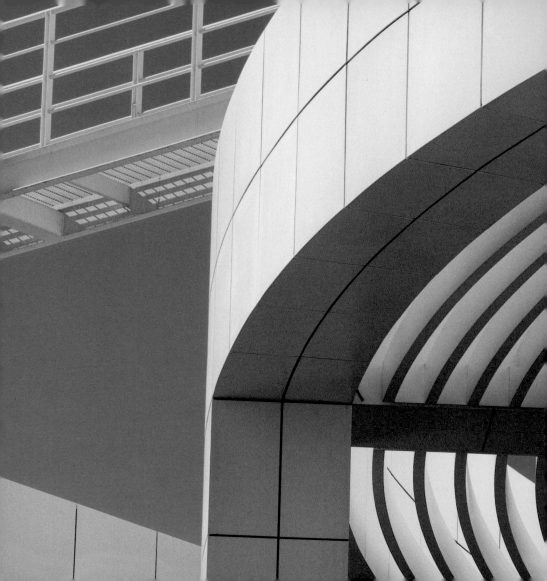

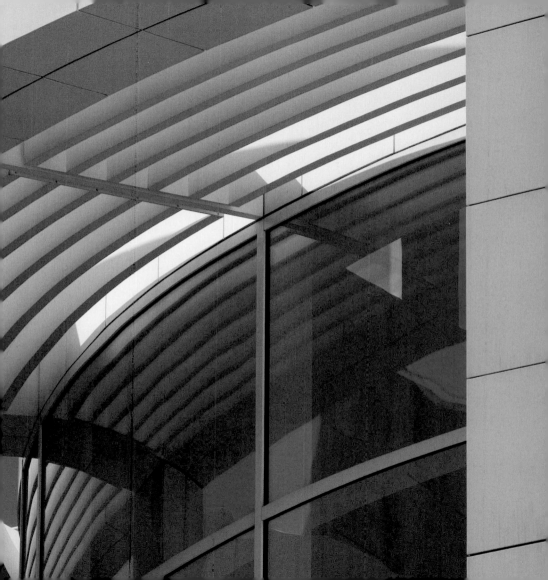

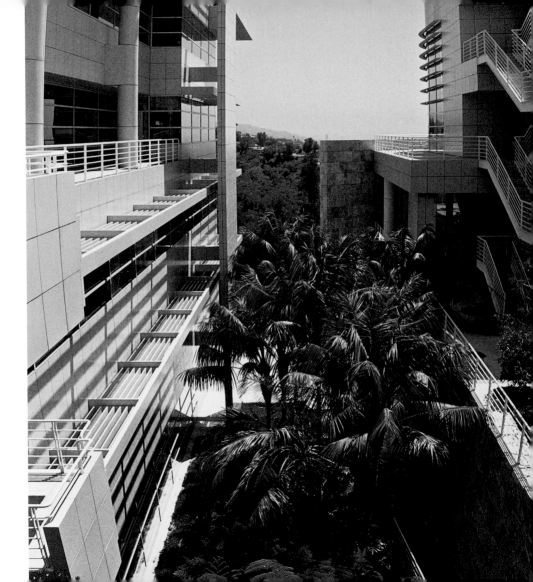

Les éléments paysagers
du campus regorgent de
surprises. Une cour située au
nord est plantée de kentias,
de fougères arborescentes,
de philodendrons et de
lagerstroemias. Un camphrier
à plusieurs troncs apparaît
entre les pavillons du musée
et de la menthe corse
aromatique pousse par terre
dans la cour. À l'extérieur du
restaurant, le visiteur découvre
une juxtaposition visuelle
ludique rarement remarquée,
que l'on doit à Richard Meier :
au niveau de l'Esplanade,
une glycine blanche orne au
printemps un treillis mauve
alors qu'à l'inverse, sur la
terrasse du café situé en
dessous, une glycine violette
s'étale sur un treillage blanc.
Autre surprise, un paysage
désertique aride recouvre le
promontoire sud du centre.
Des cactus, des aloès et des
plantes grasses se dressent
verticalement, évoquant le
paysage urbain qui s'étend
au-delà.

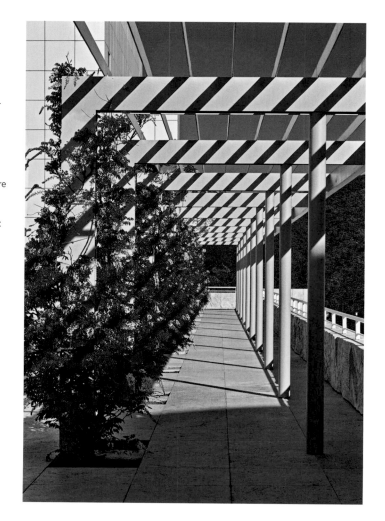

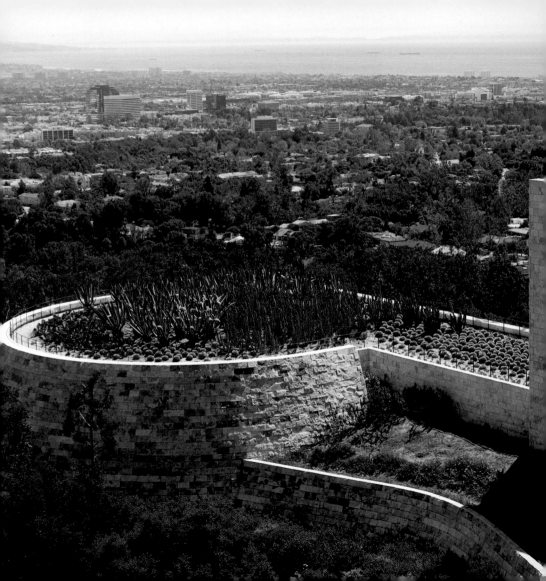

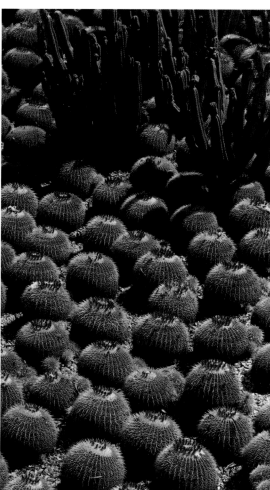

Un quart seulement du Getty Center est occupé par les bâtiments ; le reste du site consiste en un parc urbain qui met en valeur la terre, l'eau, la pierre et le bois. Que le spectateur s'arrête sur une fougère ou une fleur particulière pour l'observer de près ou qu'il porte son regard sur une masse de plantes au loin, la perspective joue un rôle important dans l'effet qu'il ressent dans les jardins. Les espaces libres créent une impression d'immensité et reposent les yeux. Des espèces végétales provenant des cinq continents et de l'ensemble des États-Unis, y compris des plantes indigènes de la Californie du Sud, forment les compositions.

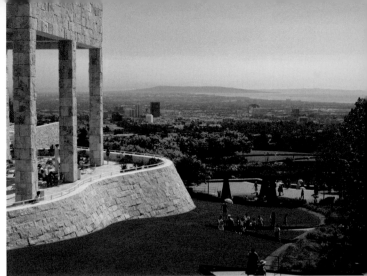

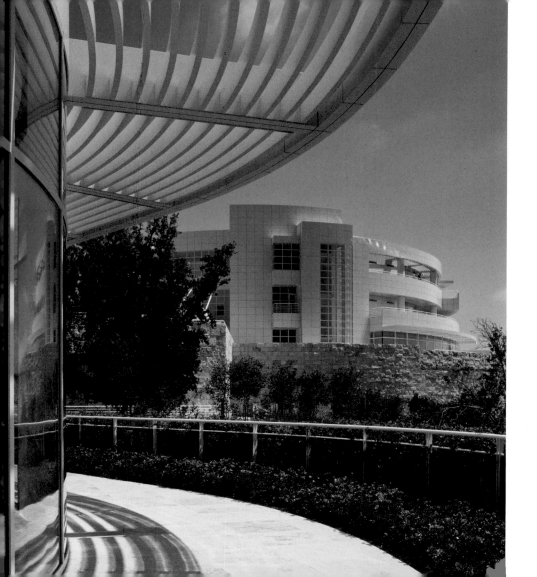

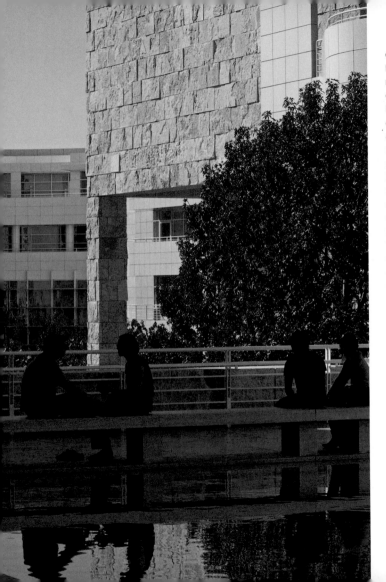

Cinq jardins aquatiques animent le campus par leurs sons et leur mouvement. Sur l'Esplanade d'arrivée, une fontaine dont les jets s'élèvent pour effleurer des touffes de romarin et de céanothe accueille les visiteurs. Peu profonde, elle est alimentée par une cascade qui ruisselle le long du grand escalier menant au musée. Sur la terrasse adjacente, de l'eau s'écoule d'une rigole dans un bassin puis glisse sur les parois rugueuses d'une grotte en travertin ; elle semble réapparaître sous forme de source dans le Jardin central du niveau supérieur, où elle se transforme en un torrent, puis en une cascade et enfin en un bassin. La cour du musée renferme une longue pièce d'eau comportant quarante-six jets en arc. En face se trouve un bassin isolé avec une fontaine dont le gargouillis se réverbère contre les murs qui l'entourent. D'énormes blocs de marbre veiné de bleu, provenant du Gold Country en Californie du Nord, constituent le point de mire de la cour centrale. L'effet spectaculaire de cette fontaine au-dessus de son bassin circulaire à l'eau agitée forme un contraste avec le reflet tranquille du miroir d'eau voisin.

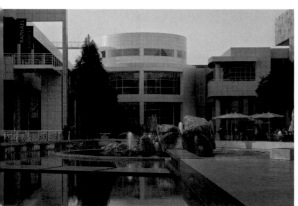

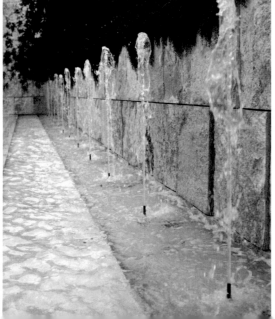

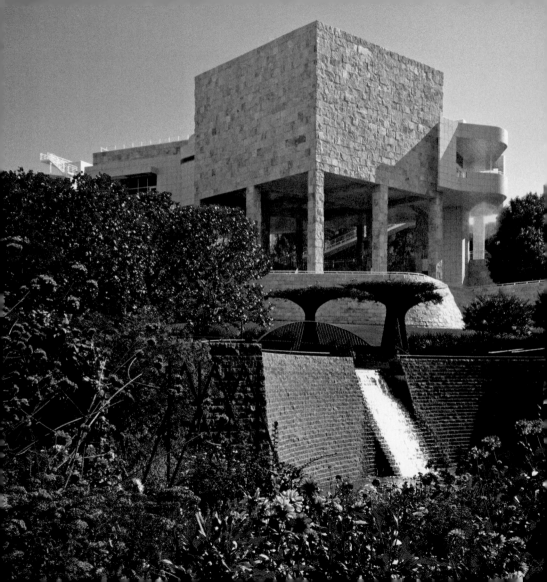

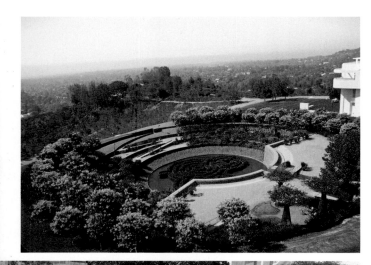

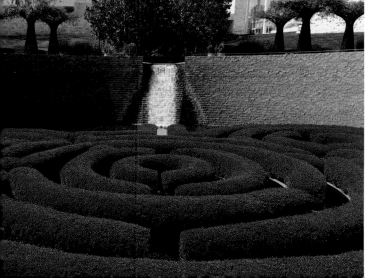

Le Jardin central, dessiné par Robert Irwin, est en lui-même une œuvre d'art. Originaire de la Californie du Sud, Irwin débuta sa carrière comme peintre expressionniste abstrait et fut reconnu par la suite comme le fondateur du mouvement *Light and Space*, né à Los Angeles. Il est célèbre pour ses œuvres qui mettent en jeu la lumière et ses installations *in situ* qui interrogent la perception visuelle. Commandé par le Getty Trust, le jardin remarquable d'Irwin transforme avec ses courbes et ses pentes la gorge qui sépare le musée et l'Institut de recherche en un environnement sculptural densément planté, formant un élégant contraste avec les bâtiments qui le dominent. Les changements saisonniers du Jardin central révèlent l'évanescence de la nature, évoquée par la réflexion poétique d'Irwin inscrite au départ du sentier :

TOUJOURS PRÉSENT, JAMAIS PAREIL
TOUJOURS CHANGEANT, JAMAIS MOINS
QU'ENTIER

Les visiteurs descendent dans le Jardin central de Robert Irwin par un sentier zigzagant en grès, bordé d'acier Corten rouille et ponctué de platanes dont les branches entrelacées forment une voûte verte en été et un maillage de branches délicates en hiver. Un ruisseau, bordé de pierre Kennesaw du Montana, descend en cascade sur un lit semé de roches de granit acajou du Dakota du Sud. Ce ruisseau, dont le clapotis varie en fonction du dénivelé, dévale ensuite une paroi à redans, ou *tchadhar*, caractéristique des jardins moghols de l'Inde, pour aboutir enfin dans un vaste bassin sombre sur lequel semble flotter un labyrinthe d'azalées aux couleurs vives.

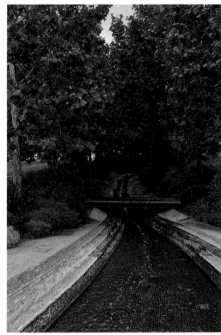

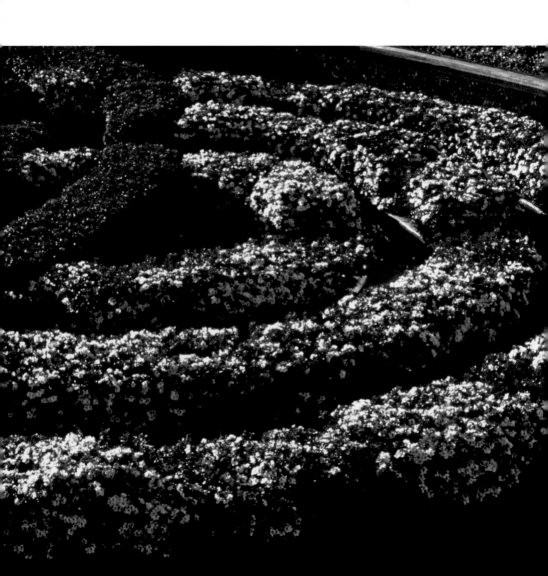

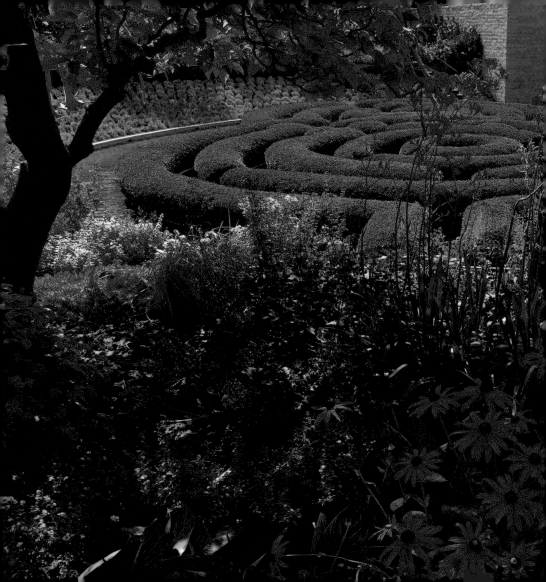

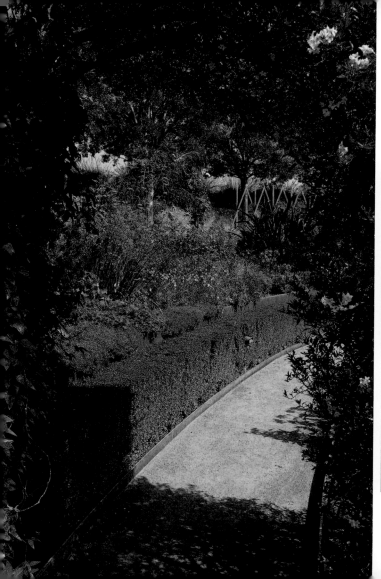

« Le Jardin central est une sculpture sous forme de jardin qui se veut une œuvre d'art. »

—Robert Irwin, artiste, Jardin central du Getty Center

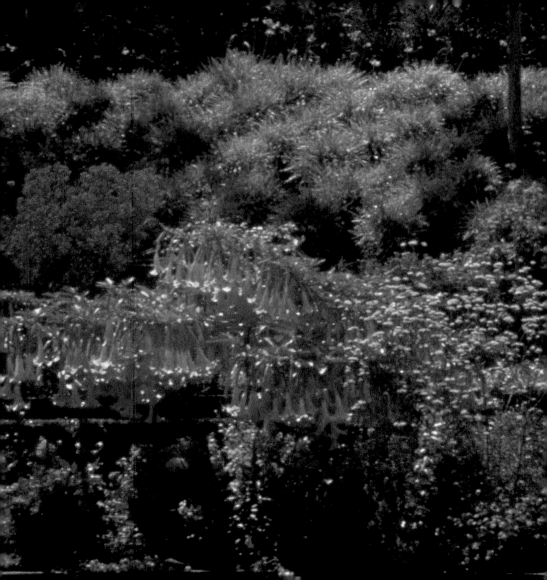

Le plus ambitieux des jardins
Getty, et l'apogée de toute
visite du Getty Center, le
Jardin central entremêle
l'art et la vie pour créer une
nouvelle forme audacieuse.
Des tonnelles en barres
d'acier industriel incurvées
recouvertes de bougainvilliers
luxuriants d'une couleur vive
se transforment en arbres à
l'ombre élégante et éthérée,
illustrant l'inventivité et la
fantaisie dont fait preuve
Robert Irwin dans cet espace.
Comme toutes les œuvres
d'art réussies, le Jardin central
offre à chaque visite de
nouvelles surprises.

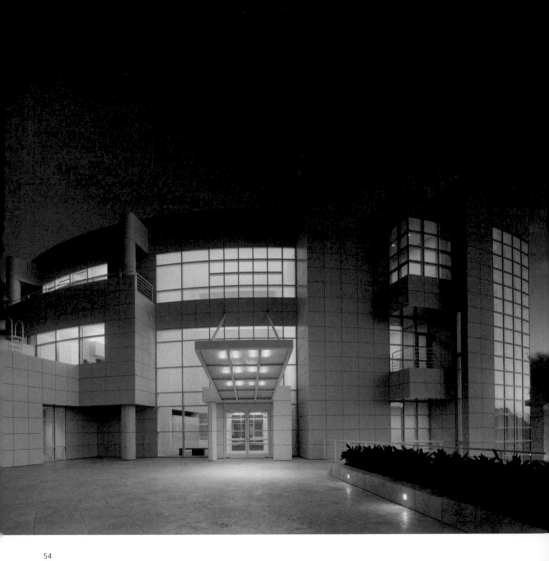

Situé dans la partie sud-ouest du campus, le Getty Research Institute est abrité dans un bâtiment circulaire qui est à la fois indépendant et ouvert sur un côté, face à la ville qui s'étend au-delà, reflétant la nature introspective de la recherche et, en même temps, la relation de cet établissement avec son vaste public international. Des galeries d'exposition publiques flanquent l'entrée et des étagères d'ouvrages de référence ainsi que des espaces de lecture s'incurvent en dessous d'un oculus central. L'Institut de recherche, dont la bibliothèque contient plus d'un million de livres, revues et catalogues de ventes aux enchères, se spécialise dans l'histoire de l'art, l'architecture et l'archéologie. Il renferme dans ses Collections spéciales des livres rares et des documents uniques, y compris des archives d'artistes. Il crée des bases de données électroniques, publie des ouvrages, parraine un programme d'accueil de chercheurs, et abrite des archives photographiques contenant plus de deux millions de photos d'étude.

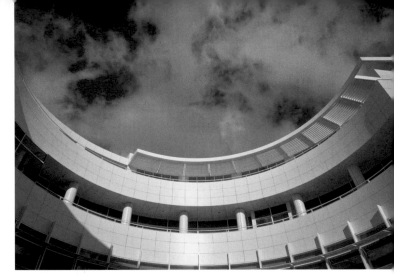

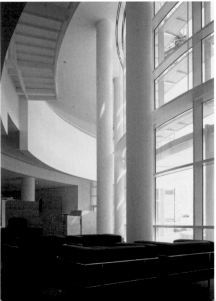

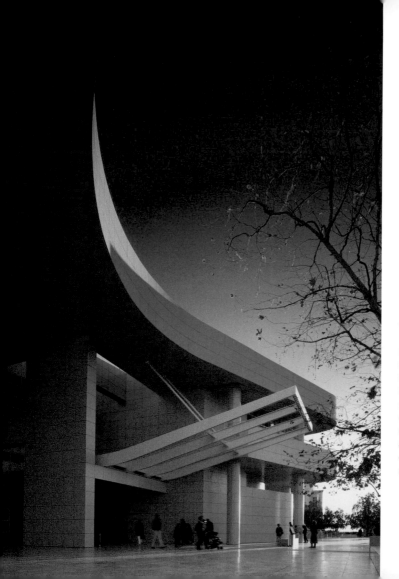

Le J. Paul Getty Museum qui bénéficie des techniques de construction et des technologies d'exposition du XXIe siècle conserve néanmoins l'intimité et la chaleur que lui confèrent ses galeries de style XIXe siècle. Comme l'avait envisagé John Walsh, le directeur du musée de 1983 à 2000, de concert avec Richard Meier, le musée comprend trois bâtiments principaux qui sont divisés en cinq pavillons de deux étages groupés autour d'une cour ouverte. L'étage supérieur de chaque pavillon, éclairé de jour par des lucarnes, est occupé par des galeries de peintures, alors que les arts décoratifs, les manuscrits enluminés, les photographies et autres objets sensibles à la lumière sont exposés aux étages inférieurs. Plusieurs possibilités sont proposées pour la visite des collections et les visiteurs disposent, à l'intérieur comme à l'extérieur, d'agréables espaces où se reposer et se restaurer.

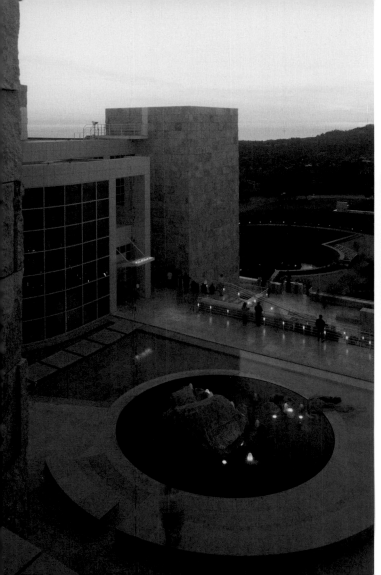

Le musée associe la rigueur
moderniste et les valeurs
classiques d'équilibre, de clarté
et de modération. La rotonde
cylindrique qui abrite le hall
d'accueil du musée offre des
vues attrayantes sur la cour
et les pavillons. L'espacement
des bâtiments et des terrasses,
comme d'ailleurs le climat de
la Californie du Sud, permet
aux visiteurs de passer en
toute aise de l'intérieur à
l'extérieur, tandis que, de
par l'élégance des galeries
d'exposition, l'architecture met
en valeur les œuvres d'art au
lieu de rivaliser avec elles.

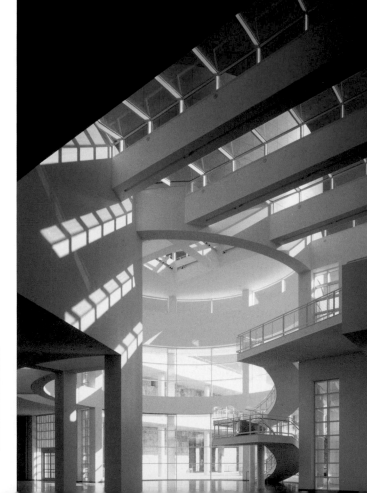

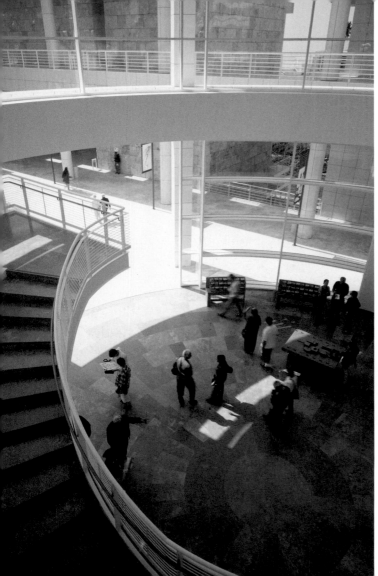

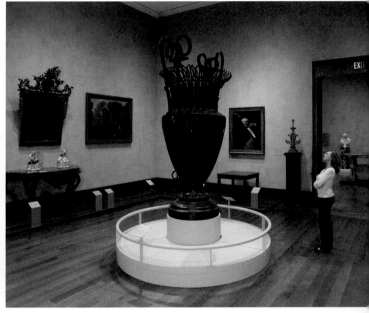

Le musée Getty a été conçu de manière à créer les conditions les plus favorables à l'appréciation des tableaux. Dans les vingt galeries de peintures, la combinaison de lucarnes et de plafonds voûtés garantit une bonne distribution de la lumière du jour. Un système électronique de persiennes, synchronisé avec la trajectoire du soleil, permet un éclairage optimal des galeries pour la protection des tableaux et donne au visiteur la possibilité de voir chaque œuvre sous une lumière naturelle douce.

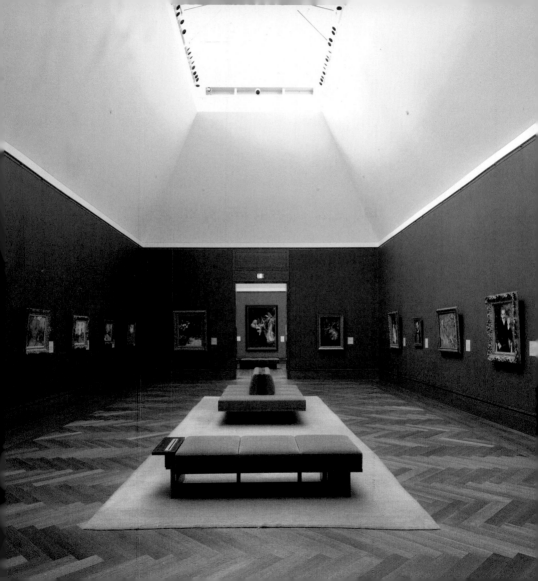

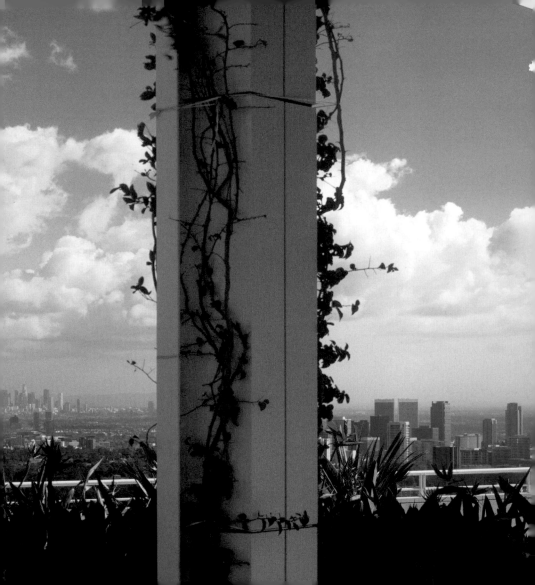

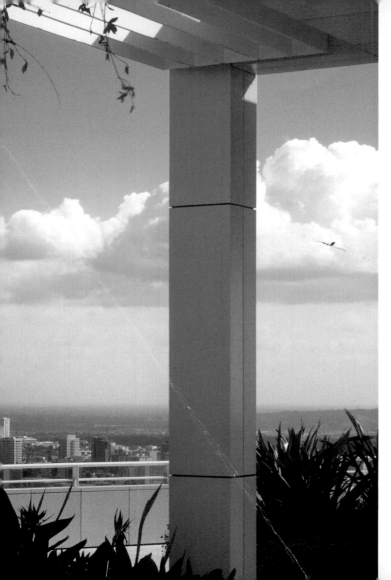

Dominant une ville qui se redéfinit constamment, le Getty Center est, au même titre que l'enseigne Hollywood et l'Observatoire Griffith, un emblème permanent perché sur une colline. L'architecture intégrée du campus favorise un esprit de collaboration et de curiosité intellectuelle chez les chercheurs, les scientifiques, et les enseignants qui participent aux programmes Getty. En même temps, le centre accueille les visiteurs au sein d'un environnement dans lequel l'art, l'architecture et la nature s'associent pour vivifier l'esprit. Ressource culturelle enrichissante pour Los Angeles ainsi que pour les touristes venus du monde entier, le Getty Center offre une expérience visuelle intensifiée, ainsi que l'occasion de flâner, de se ressourcer et de laisser libre cours à son imagination.

© 2016 J. Paul Getty Trust

Publié par Getty Publications
1200 Getty Center Drive, Suite 500
Los Angeles, Californie 90049-1682
www.getty.edu/publications

Texte original de Jeffrey Hirsch
Révisé et mis à jour par Dinah Berland

Karen A. Levine, Rachel Barth, et Nicole Kim, *Équipe éditoriale*
Kurt Hauser, *Maquette*
First Edition Translations Ltd., *Traduction et mise en page*
Amita Molloy, *Production*
Françoise Barber, *Traduction*

Distribué aux États-Unis et au Canada par University of Chicago Press

Distribué en dehors des États-Unis et du Canada par Yale University Press, Londres

Printed in China

ISBN 978-1-60606-494-8